NOTICE

SUR

G. RÉGAMEY

PAR

ERNEST CHESNEAU

LIBRAIRIE DE L'ART

PARIS | LONDRES
33, AVENUE DE L'OPÉRA | 134, NEW BOND STREET

1879

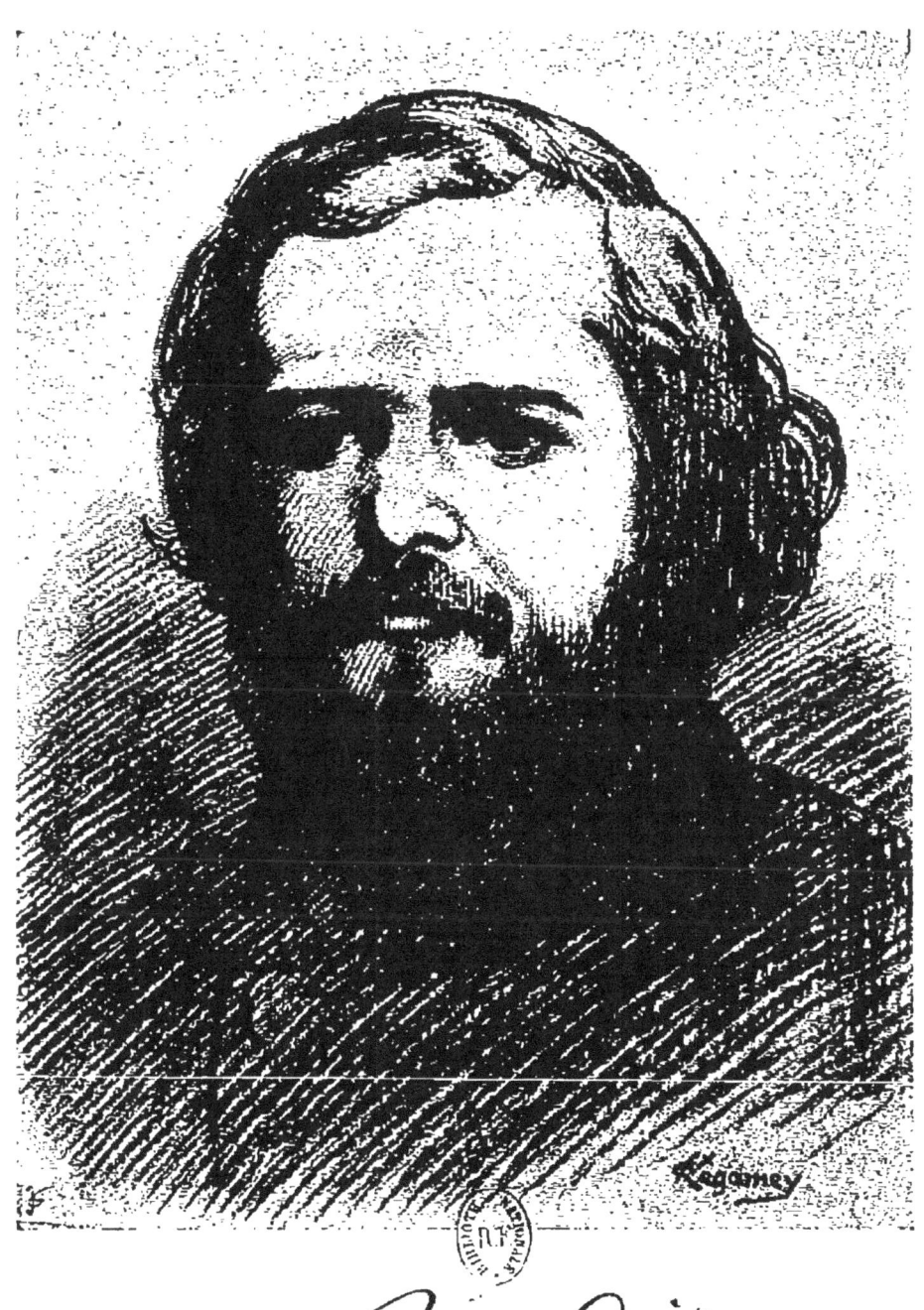

GUILLAUME RÉGAMEY

> « ... Il ne s'agissait plus de vaincre; il s'agissait de mourir et d'opposer une digue humaine infranchissable à l'ennemi qui voulait s'emparer du passage de Naviglio. — Le salut ou la perte de tous était là...
>
> « ... Le drapeau est là flottant au milieu des balles et de la mitraille : c'est l'image de la France, le souvenir de la patrie absente ; c'est le symbole de l'honneur qui dit à tous, par ses nobles déchirures, les gloires du passé et les devoirs de l'heure présente. — Non, ni ici, ni là-bas, l'ennemi ne forcera le passage tant qu'il restera à un de ces soldats un souffle de vie. »

La famille en deuil du peintre Guillaume Régamey nous a permis de consulter ses notes intimes, son journal, *reliquiæ* de sa vie d'art. En y trouvant, copié de sa main, ce texte où il rencontra l'inspiration d'un de ses tableaux, *Au drapeau !* (1866), nous n'avons pu nous défendre d'une vive émotion. En ces paroles brûlantes où sont retracées les sublimes tragédies de la lutte sans espoir, les agonies du combat pour le devoir et pour l'honneur sans autre issue que la mort obscure, comment ne pas reconnaître, — étrange rapprochement, — la douloureuse image des luttes et des combats qui remplirent la trop courte existence du peintre de la *Batterie de tambours de grenadiers de la garde* (1865), des *Sapeurs du 2ᵉ cui-*

rassiers de la garde (1868) et des *Cuirassiers au cabaret* (1874) ?

Quand la mort silencieuse emporta le jeune artiste, déjà depuis longtemps il avait dans sa pensée mesuré le terme de ses jours. C'est avec la perspective constamment présente à ses yeux d'une fin prochaine, inévitable, c'est au milieu des plus cruelles souffrances, pendant les relais espacés de maladies se succédant l'une à l'autre, se greffant les unes sur les autres, que cette âme stoïque sut produire la chose rare, un œuvre : un œuvre absolument original et considérable, presque inconnu. En quelques Salons pourtant, il avait forcé l'attentive admiration des artistes et conquis la notoriété auprès du grand public des expositions; quelques pas encore, et il allait toucher le seuil de la célébrité, quand il succomba n'ayant pas trente-huit ans, le 3 janvier 1875.

Cet œuvre mérite d'être vu, cette vie d'être dite. Ici et là il n'y a que de belles leçons à recueillir.

I

Guillaume Régamey naquit à Paris, le 22 septembre 1837. Son père qui né à Genève, venait de fixer sa résidence définitive en France où son talent de lithographe fut sollicité par nos grands éditeurs. Il collabora aux *Évangiles* et à l'*Œuvre de Jehan Foucquet* de Curmer, et fit toutes les planches en couleur de l'*Histoire des étoffes*

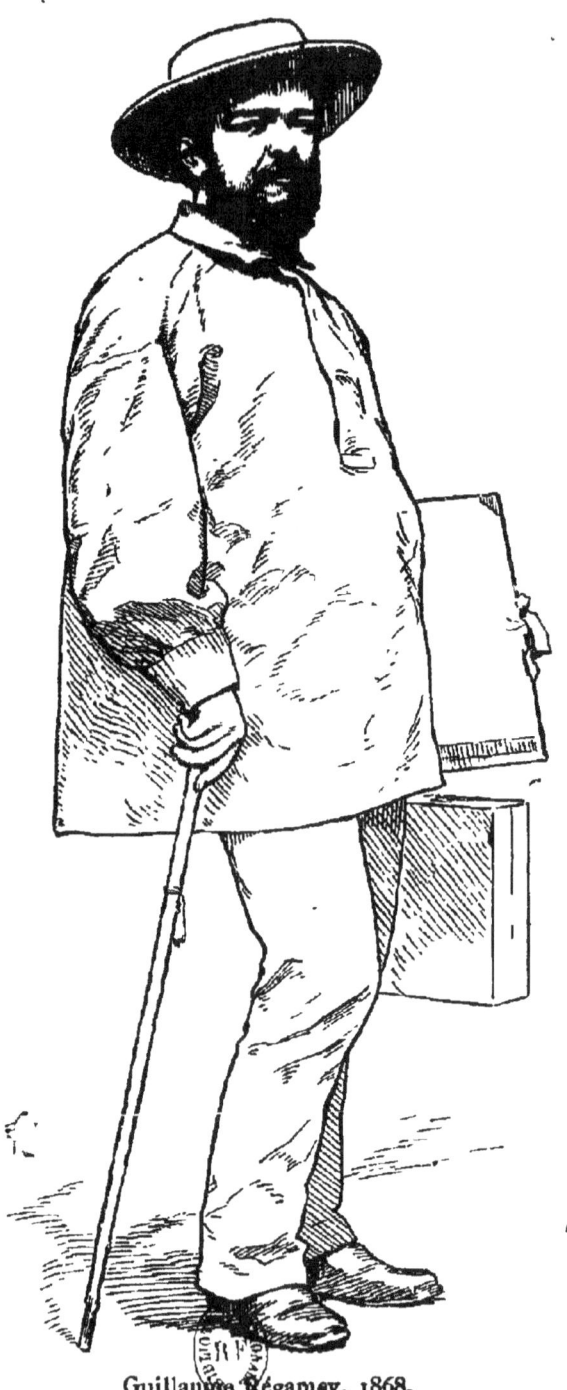

Guillaume Régamey, 1868.

et tissus éditée par la librairie Ducher. L'enfant grandit donc dans un milieu artiste.

Fort jeune, il suivit les cours de l'École de dessin de la rue de l'École-de-Médecine, où il eut la bonne fortune d'être distingué par un professeur éminent, M. H. Lecoq de Boisbaudran, qui, après l'avoir méthodiquement astreint aux études progressives d'après le modèle graphique, d'après le relief et d'après nature, l'admit enfin à participer à ses très remarquables expériences de dessin de mémoire. Régamey n'oublia jamais ces belles et fécondes leçons. Vingt ans plus tard, il en écrivait à un ami. — « Cette méthode, dit-il, exerce d'abord l'organe de la vision, puis, presque aussitôt et simultanément les facultés de mémoire. Elle conduit par des épreuves graduées aux résultats les plus étonnants. Elle confirme l'originalité de chacun, but essentiel de l'éducation artistique. Remarquez que la méthode dont je vous parle a été expérimentée, mais au milieu d'obstacles sans nombre et par des disciples *sans le sou*. Malgré cela, les cartons de M. Lecoq de Boisbaudran sont pleins de choses du plus grand intérêt. » —C'est à l'occasion de ces expériences que j'ai connu Régamey, en 1860. L'occasion de le faire se présentant ici, je dirai que dans mon intime conviction la méthode de M. L. de Boisbaudran, exposée par lui en trois opuscules publiés par la librairie Morel, combattue naguère avec passion par un groupe d'intéressés, est appelée à jouer un rôle capital dans l'avenir de notre enseignement artistique.

Dans le même temps, Régamey fréquentait l'atelier de M. François Bonvin, avec qui, par l'intermédiaire d'un amateur, une piquante rencontre l'avait lié.

Pendant bien des années on a pu voir sur l'un des murs de l'Orangerie du Luxembourg le dessin d'un *Cuirassier à cheval,* que d'innombrables mains d'enfants retraçaient à la pierre noire, au crayon rouge, avec la pointe d'un couteau, au fur et à mesure que les intempéries des saisons ou l'éponge des gardiens en effaçaient la silhouette. Ce dessin était de Régamey, qui manifestait ainsi pour les sujets militaires un goût que l'avenir devait confirmer, développer et qui fit sa réputation. Il n'avait pas quinze ans. Pendant qu'il dessinait cette figure, un passant frappé de la martiale allure du cavalier s'était arrêté ; quand l'enfant eut achevé il le complimenta, l'interrogea, le fit parler, lui demanda s'il serait content d'être présenté à M. F. Bonvin. La présentation eut lieu, en effet, et pendant quelques années l'excellent peintre réaliste donna de loin en loin des conseils à Régamey, qui ne se faisait pas scrupule de s'en écarter lorsqu'il le jugeait nécessaire au progrès de ses études. Cette indépendance d'allures ne pouvait plaire toujours à l'esprit absolu du maître. Un beau jour elle donna lieu à une terrible algarade, amusante par sa violence même, et dont le jeune élève, en rentrant chez lui, note les termes sans commentaires. Il les accompagne d'un charmant dessin à la plume reproduisant l'attitude des deux personnages. Que lui reproche donc le maître ? de suivre les cours de l'École des beaux-arts, d'exercer méthodiquement ses facultés de mémoire pittoresque si précieuses pour l'artiste qui veut peindre l'action, le mouvement, la vie ; il lui reprochait encore d'écouter d'autres avis que les siens et concluait avec une amusante et familière brutalité : — « On trouve que vous faites très bien, votre père doit être enchanté et vous vous croyez très fort. Puisqu'il en est ainsi, je ne vois pas pour-

quoi vous venez ici. Faites des nez, des pots, copiez-les, rendez-les et montrez-moi des dessins d'après nature finis. Ce que j'ai craint est arrivé. Je vous avais prédit, il y a trois ans, que vous deviendriez ou très fort ou crétin, vous êtes sur la voie du crétinisme. Vous négligez d'étudier, vous n'êtes plus naïf. Tenez, franchement, ne me montrez plus de pareilles choses, cela m'embête. »

Ce petit discours avait au moins le mérite de n'être pas entaché de flatterie. Il n'altéra en rien d'ailleurs les bons rapports du maître et de l'élève.

« Faites des nez, copiez des pots. » La boutade était rude. — M. Bonvin a mis un vigoureux talent au service de la théorie acceptée par quelques artistes qui interdit de peindre autre chose, d'autres scènes que celles dont l'immobilité se prête à la pose sous les yeux du peintre. N'est-ce pas restreindre et limiter singulièrement le domaine de l'art, en exclure tous les maîtres, condamner Rubens, Rembrandt, Véronèse? Systématique, exclusif à l'excès ce jour-là, M. Bonvin par cela même se montrait injuste pour Régamey, car si jamais critique a porté à faux, n'est-ce pas celle qu'il lui adressait en lui disant : « Vous négligez d'étudier, vous n'êtes plus naïf. » Il n'est pas d'artiste au contraire qui ait poussé plus loin que Régamey la passion de l'étude et conservé plus intacte cette première vertu des débuts, la naïveté, la sincérité.

A cette époque même (1856), il prenait possession du Paris pittoresque, parcourant les vieux quais de la cité, les rues, les carrefours, les églises, tour à tour « enthousiaste et recueilli ». Il suivait le cours de Barye au Muséum,

rapportait de ses longues promenades du dimanche dans la campagne des environs de Paris avec son père et ses jeunes frères des souvenirs déjà remarquables par un vif et délicat sentiment de nature ; il faisait aussi ses beaux dessins des démolitions de Paris, travaillait régulièrement dans les écuries de la maison Bailly, allait souvent dessiner chez un équarrisseur et dans les forges, étudiait à fond l'anatomie du cheval.

Régamey procédait à cette dernière étude avec méthode. Après avoir appris imperturbablement la place et les noms des muscles et de leurs attaches en les dessinant de mémoire, il se plaçait devant la nature, dessinait la silhouette d'un cheval, y logeait le squelette dont il habillait successivement toutes les parties en les recouvrant des couches de muscles essentielles. Quand il s'est tracé ce programme, fidèlement suivi pendant de longues années comme en témoignent ses cartons, il ajoute : — « Des exercices si sérieux doivent me conduire tout naturellement au style et me donner une facilité de main d'autant plus grande qu'elle sera plus savante. » — Belle et sage parole.

Voici le tableau de ses semaines : « A l'atelier de bonne heure, y rester deux heures, arriver avant le cours pour étudier des pieds et des mains sur le squelette. En sortant aller au Muséum, y dessiner le squelette. Aller ensuite jusqu'à quatre heures à l'écurie Bailly, dessiner d'après nature, le plus possible. Depuis la nuit tombée jusqu'à sept heures, les semaines où je vais à l'école des beaux-arts, refaire de mémoire mes dessins de la journée. A l'école, dessiner des ensembles au crayon et à l'estompe ; faire dans le mois au moins une figure qui puisse être montrée. Les semaines où

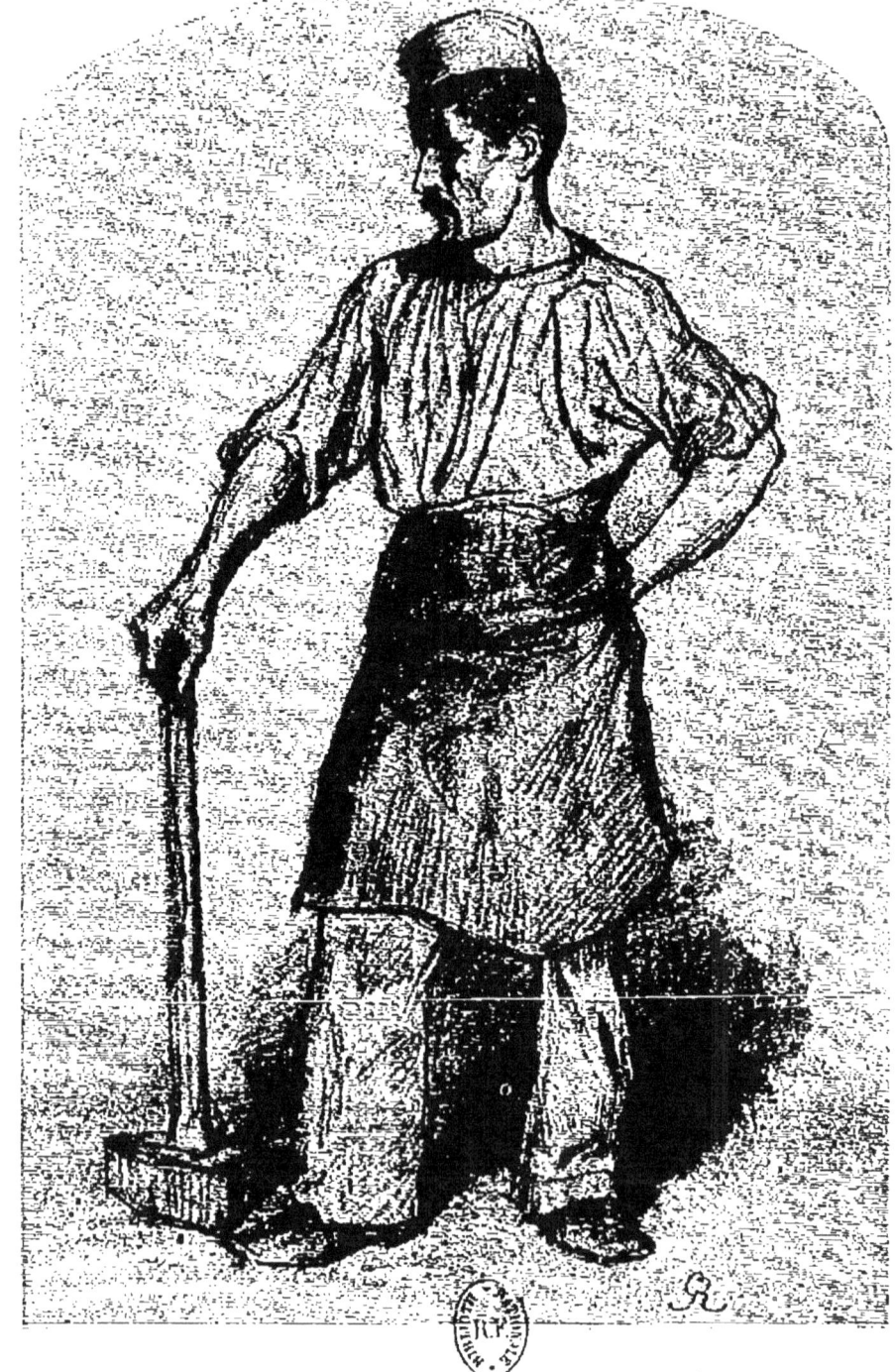

je ne vais pas à l'école, aller deux fois chez M. Lecoq de Boisbaudran travailler de mémoire ; les autres jours : perspective, anatomie, compositions, forges. » — Après de telles journées si pleines, il étudiait la perspective jusqu'à deux et trois heures, une fois jusqu'à quatre heures du matin, « et cela à peu près régulièrement ». Entre temps il donnait des leçons d'anatomie à un de ses camarades, prenait lui-même des leçons d'escrime, commençait même l'étude de la musique à laquelle un ami de prudent conseil le fit renoncer. Il n'en perdit point le goût cependant, et plus tard il fut un des admirateurs passionnés de la grande Viardot, un des auditeurs assidus de l'*Orphée* de Gluck qu'il savait de mémoire sans lacune.

En 1857, il se lève à trois heures du matin, travaille d'après le squelette et l'écorché, et même apprend à modeler la terre. Le 5 avril il écrit sur son journal : — « J'aurai bientôt vingt ans et je ne sais pas encore si je suis capable de tenir une brosse. J'emploierai l'hiver prochain à me préparer au concours d'anatomie et ne prendrai la palette que dans un an. J'aurai vingt et un ans quand je commencerai à peindre. — Ah ! que de luttes, que de travail dans l'avenir ! » — Comment ne pas admirer cette précoce maturité d'esprit, la volonté patiente qui présidait à cette préparation, quand chaque jour nous sommes témoins de la hâte fébrile des jeunes gens à déserter l'étude sévère pour les premières joies suivies des infaillibles déboires d'une production insuffisante !

Partout, à toute heure, Régamey travaillait, observait, classait dans sa mémoire des mouvements, des formes, des effets.

Pour se reposer des fatigues d'un concours de perspective à l'école, il fait une longue promenade qu'il raconte en ces termes : — « Prenant un omnibus qui me conduisit à La Chapelle je pus faire le tour de l'abattoir des chevaux. Je me promettais bien d'y aller le plus tôt possible pour travailler. Je bâtissais des châteaux en Espagne, me voyais déjà avec un plaisir très vif installé au milieu des écorcheurs et de leurs écorchés, me mettant même parfois à la besogne pour découvrir quelque secret anatomique. J'éprouvais une grande joie à ce rêve de vie studieuse et solitaire, car je me propose de ne pas mettre de six mois les pieds dans Paris, quoique demeurant au bout d'un de ses faubourgs. Je ne préviendrai personne, ne voulant pas être dérangé. Je poursuivais ces rêves aussi charmants pour moi qu'ils pourraient être pour d'autres repoussants et trop parfumés d'odeur de voirie, quand je me sentis pris par les premières atteintes de mon maudit érysipèle. J'éprouvais une sorte d'angoisse qui me causait une prostration presque complète. Cependant je pus retrouver assez de liberté d'esprit pour admirer les beaux effets de soleil couchant sur les grandes plaines verdoyantes tout émaillées de fleurs de printemps. Je remarquai une auberge devant laquelle mangeaient des attelages de chevaux. Cette construction assez ancienne était encadrée d'une façon très pittoresque par quelques arbres fruitiers couverts de fleurs et par des clôtures de buissons, avec un fond très simple éclairé par une lumière douce et très vaporeuse. »

En continuant sa promenade par les boulevards extérieurs jusqu'à Montmartre, il assiste fort ému à un épisode de la conduite des troupeaux dans Paris et le retrace lon-

guement. Une vache s'est échappée, a renversé deux hommes. Il note l'effroi des mères, la cruauté inepte de la foule, les incidents de la lutte entre les bouviers et l'animal affolé, le calme de celui-ci et la dignité de son allure sous les coups lorsqu'il est dompté. — « C'était un spectacle très beau et imposant à voir, celui de cette forte bête enrageant contre les liens qui l'entravaient et essayant de les briser à grand renfort de coups de corne qu'elle lançait dans l'air, debout sur trois pieds et la tête au ras du sol... Mais l'érysipèle augmentait, je poussai jusqu'aux fortifications. Tout le long du chemin ; du côté *est* très-fréquenté, beaucoup de promeneurs. Au soleil, chaud tout à l'heure, avait succédé un vent glacial, je me remis en marche, mon mal augmentait. En suivant la banquette qui domine le glacis, j'aperçus une autre auberge extrêmement pittoresque. Une noce était réunie devant la porte en groupes joyeux : des buveurs sous les tonnelles encore à jour, des couples qui s'isolaient, des rondes qui se formaient gaiement au milieu de la verdure si fraîche, des haies sous les arbres encore dépouillés de feuilles, mais couverts de fleurs roses et blanches. »

Dans ce curieux journal je relève, à propos d'une erreur d'anatomie constatée dans les bras du *Saint Michel* de Raphaël, la réflexion suivante : — « Faire bien en art ne veut pas dire qu'on sera toujours irréprochable. L'artiste doit faire un choix qui lui serve à exprimer plus nettement ce que la nature peut lui suggérer. » Et encore sur le même sujet : — « La science ne doit être qu'un point d'appui pour l'artiste, mais il doit aussi se garder de se laisser entraver ou refroidir par ce qu'elle a d'aride et d'abstrait. »

Aux mois de juin et juillet 1857, il faisait le soir, à la

bibliothèque Sainte-Geneviève, des extraits du livre d'*Anatomie vétérinaire* de Girard, et préparait un cours complet d'anatomie artistique du cheval. Il en trace le plan avec une grande décision. Il établit, entre l'anatomie sur le cadavre et l'anatomie sur le vif, une distinction qu'il est intéressant de recueillir. « Ayant fait des dessins d'après nature, je dois les *écorcher*, et sous l'écorché montrer les os. En effet, il ne faut étudier l'écorché sur nature qu'avec le plus grand discernement, car la mort convertit les muscles en une masse presque informe d'une matière indéfinissable. Si l'on copie tout simplement le cadavre, on n'en rendra que l'aspect, rien de plus, alors que sur l'animal vivant la vie même qui circule partout et le mouvement donnent aux muscles et au corps tout entier des formes déterminées toutes différentes. »

II

L'objectif constant de cette vie de travail, c'est la peinture. Il goûte un curieux plaisir à passer un hiver à l'amphithéâtre « dans l'intimité du cadavre et du squelette », mais en vue d'une ambition plus haute. — « Quelle joie, quelle douce récompense, écrit-il, si après avoir travaillé, assidûment travaillé, je puis me mettre à peindre, courir les champs, les écuries, les manœuvres, faire de la nature morte, des compositions, des fantaisies, tout cela *barbouillé!* » — Barbouillé, c'est-à-dire manié dans la pâte colorante et non plus dans l'abstraction du noir et du blanc. — « Ah ! je ne saurais payer de si belles heures par trop de travail préalable ! »

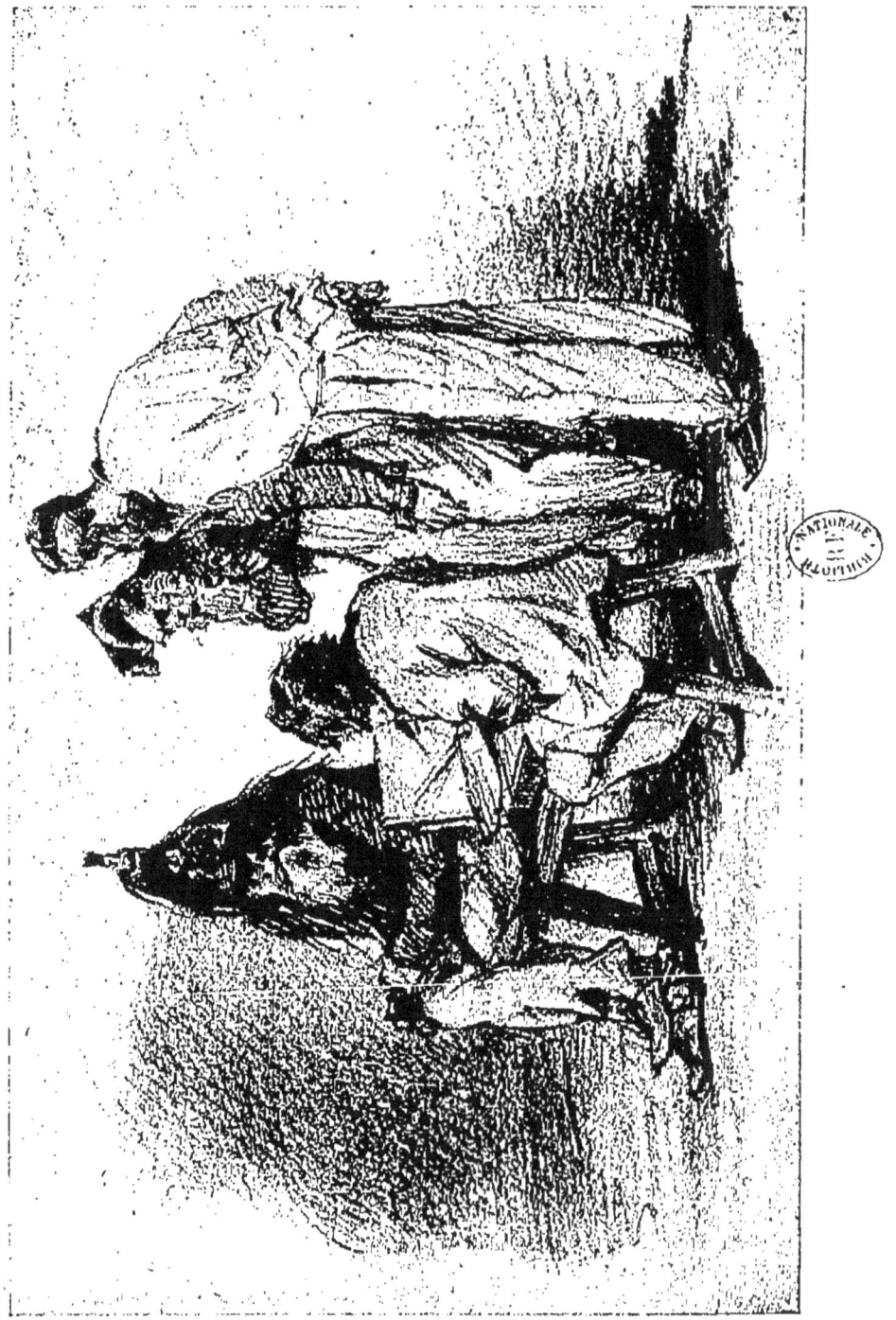

Un échec au concours de places à l'École des beaux-arts, des scrupules de modestie excessive, des reprises d'érysipèle, des difficultés d'autre sorte, ajournèrent la réalisation de ces projets si chèrement caressés. D'après son journal, il ne commence à peindre que le 1ᵉʳ juin 1858. Dans l'intervalle, son excellent professeur M. Lecoq de Boisbaudran lui avait ménagé une bonne fortune. Il le mit en rapports avec M. Mérimée, pour qui Régamey fit une aquarelle d'après *l'Enlèvement de la redoute*, une des nouvelles de l'illustre conteur. Prosper Mérimée le présenta au ministre d'État, M. Fould; celui-ci s'intéressa au jeune homme, lui commanda quelques études des chevaux de son écurie, et, sur les fonds d'encouragement aux artistes, l'inscrivit pour une petite pension, lui permettant ainsi de prolonger le cours de ses études « préalables », qu'il conduit avec la même conscience et le même esprit de méthode.

« Vendredi, 7 juin 1860. Montrouge. — Je viens de terminer une étude d'après un cheval arabe de l'école de dressage. Cette étude me confirme dans certaines idées à ce sujet. Je crois que si je procède par fragments successifs, je rendrai plus facilement l'ensemble. Dès lors l'exécution gagnera en franchise et en spontanéité. Je dois donc prendre la tête d'un cheval, l'étudier sous plusieurs aspects, au point de vue de la couleur et de la façon de rendre, procéder de même pour une jambe, un pied même, avec les crins qui l'accompagnent. Ces études seront faites dans l'écurie, très sérieusement et avec suite. Pour les ensembles, choisir un beau jour, aller sur le rempart, faire tenir l'animal et chercher alors des rapports de tons. Ce travail, accompli avec soin, me donnerait la possession complète des petits détails

qui ajoutent tant de valeur à l'ensemble. — Arriver à savoir faire une crinière, une queue, une tête, des jambes, des pieds, à peindre dans l'esprit des poils tout en conservant le grand ton local, connaître et savoir exprimer les plis qui se forment aux articulations des membres et sur le cou, partout enfin où les muscles en se contractant froncent la peau. »

Il préparait alors son premier tableau d'exposition, un épisode de la bataille de Magenta, la mort du colonel Laure. L'œuvre fut refusée (1861). Régamey, qui mentionne le fait, n'en témoigne ni regret, ni humeur. En 1859, un dessin accepté, le portrait de son père, passa inaperçu de la critique. En 1863, il tente de nouveau la fortune du Salon avec deux tableaux : un *Turco*, souvenir du camp de Saint-Maur, et un *Cavalier polonais*. Ils furent exposés l'un et l'autre ; mais le second au Salon des refusés, en bonne compagnie d'ailleurs, avec un *Portrait* et une *Féerie* de son ami et condisciple M. Fantin-Latour, le *Déjeuner sur l'herbe* de M. Manet, la *Femme en blanc* de M. Whistler, des paysages de Chintreuil, de Blin, de MM. Harpignies, Lansyer, Jongkind, etc.

Le tableau refusé lui valut l'amitié de Corot. — En 1864, même échec et même succès : un spahis, le *Retour au camp* est exclu par le jury qui accepte l'*Avant-poste de tirailleurs algériens*. La presse commence à imprimer le nom de Régamey ; le *Journal amusant* apporte au tableau la piquante publicité de la charge. C'est au camp de Saint-Maur que l'artiste allait chercher ses motifs, étudier ses modèles. Mais je n'insiste pas sur ces premières œuvres. Le vrai début de Régamey eut lieu au Salon de 1865 où il avait

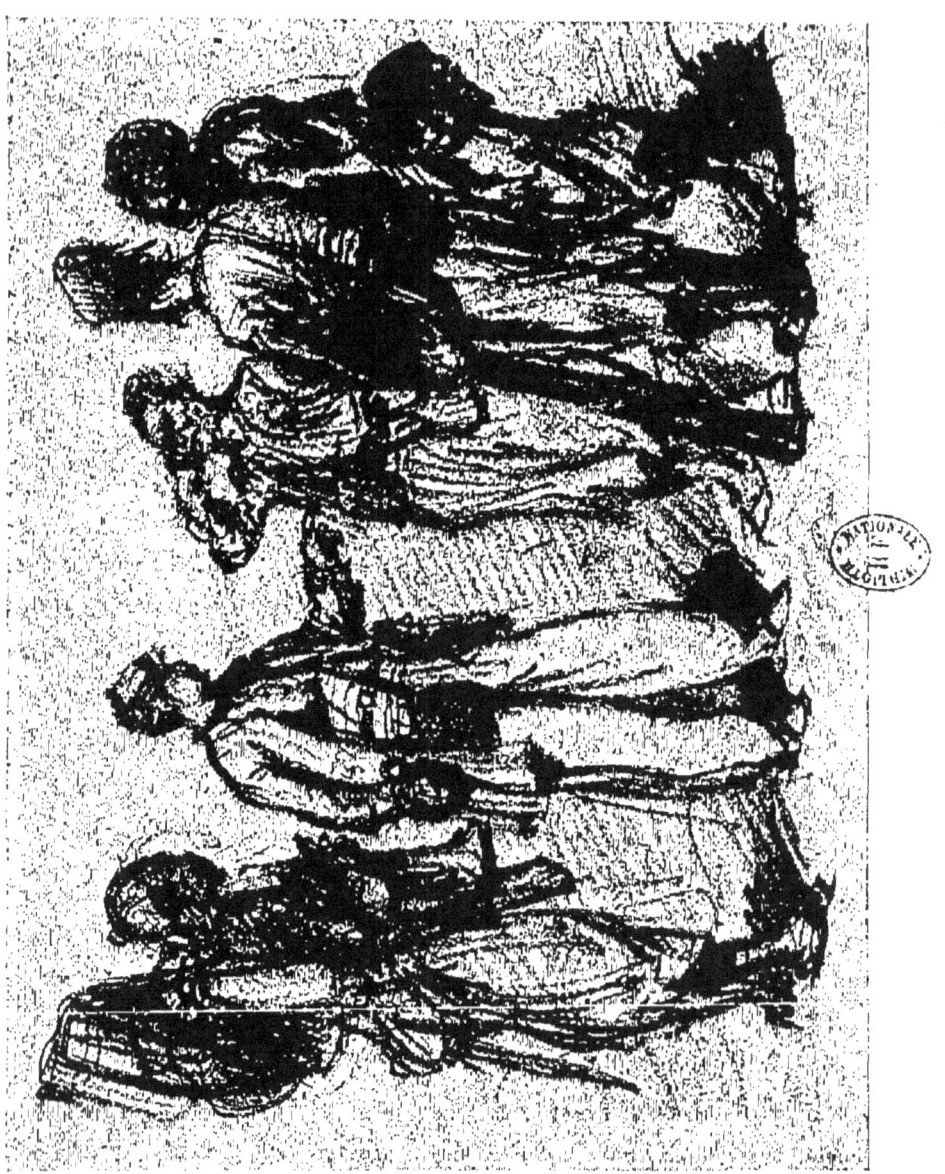

envoyé une œuvre importante par la dimension, par le nombre des figures, par la composition, une *Batterie de tambours des grenadiers de la garde*. Le jour de l'ouverture de l'exposition, le nom du jeune peintre, la veille inconnu, était sur toutes les lèvres au palais des Champs-Élysées ; à la fin du Salon il avait acquis une très grande notoriété. C'est que Régamey avait apporté dans la peinture des sujets militaires une formule tout à fait personnelle. Après les épopées de Gros, les héroïdes de Raffet, après les grognards bons enfants et goguenards de Charlet et d'Hippolyte Bellangé, après les troupiers fanfarons des bulletins militaires d'Horace Vernet, après les chroniques plus agitées que passionnées de MM. Yvon et Pils, après les élégies anecdotiques de M. Protais, Guillaume Régamey nous montrait enfin le soldat vrai, simple, sans pose, naïvement tout à ce qu'il fait. L'œuvre était par cela seul originale et de grand caractère. Elle intéressa le public vivement et surprit les connaisseurs par la puissance et l'énergie de l'exécution. Sous l'apparente simplicité des attitudes et de la disposition, les artistes constatèrent les calculs très étudiés d'une science déjà grande. La *Batterie de tambours* fut achetée par l'État. Elle appartient au musée de Pau.

Pourtant ce n'était pas là encore le tableau le plus chèrement caressé par l'imagination de l'artiste. Il n'y avait pas donné la mesure complète de son savoir et de son talent. Le cheval qu'il avait tant étudié n'y jouait aucun rôle. Depuis un an déjà, dès 1864, il portait dans son cerveau le motif des *Sapeurs de cuirassiers de la garde* qui ne figura qu'au Salon de 1868.

« Jeudi ... décembre 1864. — Je vais entreprendre une

toile qui mesure 2 m. 25 sur 4 m. 08. Jusqu'à présent, je n'ai rien fait qui approche même de loin d'une telle dimension.

« Le sujet est très simple. Ce sont des cuirassiers de la garde impériale qui arrivent de face. Il y a sept figures principales et une grande défilade de cavaliers à la suite; une batterie de tambours à gauche, derrière elle le régiment qu'on devine. Ciel orageux. De la pluie dans un coin.

« J'ai une esquisse dont je ne m'écarterai pas, j'en suis certain; mais il me reste à faire toutes les études. Il s'agit de dessiner et de peindre des chevaux d'après nature, Ces chevaux se présentent dans des positions difficiles. Ils avancent de face, au pas. De la poussière : il n'y faut pas songer, ils pataugent dans des fondrières. Les hommes sont empaquetés dans leurs manteaux qui flottent au vent : encore une difficulté. Je pense me servir du mannequin que je revêtirais d'un de ces manteaux pour en étudier les plis à loisir. Pour les têtes de mes hommes, j'ai fait quelques études que j'aurais seulement à copier. Au moins l'ai-je cru en les faisant. Je n'ai donc pas à m'en préoccuper autrement. Mais il y a ces casques, ces cuirasses, tous les harnais, de l'exécution desquels je ne me doute pas. Puis le paysage qui comprend le lointain dont je ne suis pas sûr, le ciel qui va être le diable, si je ne suis pas bien disposé quand je m'y mettrai; enfin le terrain que j'ai toujours *raté* jusqu'à présent et qui sera particulièrement difficile.

« Je ne vais pas attendre que mes études soient complètes. Aussitôt mes carreaux tracés, je commence la mise

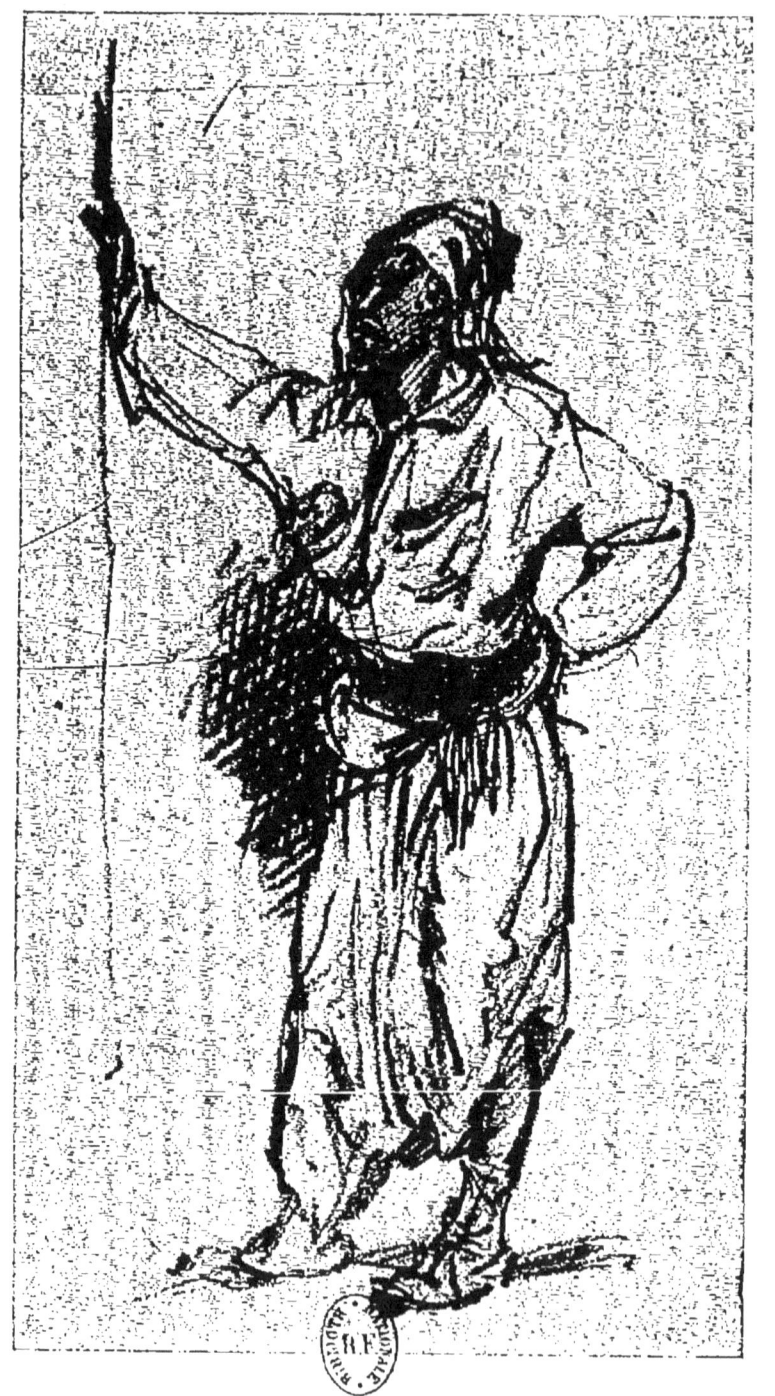

en place. Puisque mes chevaux et mes hommes sont en mouvement, il est inutile que je m'en mêle si je ne les ai pas dans l'œil. Le modèle n'a rien à voir ici. Il sera indispensable seulement plus tard pour me renseigner. »

Régamey ripostait ainsi aux théories de M. Bonvin : « Faites des pots ! »

Il ne reprend le tableau des *Sapeurs* qu'en décembre 1865. Mais il y attache une telle importance, il y apporte un tel désir de perfection que, retardé par la multiplicité des études qu'il veut faire à cette intention, le 11 janvier 1866 il renonce et attaque une nouvelle toile : *Au Drapeau!* Dans sa modestie, il écrit le 13 mars : — « Si j'avais une toile neuve, je referais mon tableau tout autrement. Par instants, quand j'oublie la nécessité qui m'oblige à l'envoyer quand même, je souhaite qu'il soit refusé. Et pourtant, combien cela serait désastreux ! »

Malade pendant la plus grande partie de 1866, il ne reprend le tableau des *Sapeurs* qu'à l'automne, y travaille sans interruption jusqu'à la fin de janvier. Le 25, plein de joie, il entrevoit le terme de sa tâche si persévéramment conduite. « Je passerai la journée de demain sur la tête et le manteau de l'homme à la calotte. — Pour l'homme de la dernière file, deux jours; pour son cheval, cinq jours, 2 février. — Pour le brigadier, deux jours; son cheval, cinq jours, 9 février. — Le cheval de l'homme à la calotte, trois jours, 12 février. — Le cavalier sans barbe, quatre jours, 16 février. — Le premier cavalier du premier rang, deux jours, et son cheval, cinq jours, 23 février. — Et pour les cinq cavaliers de la file, onze jours, 6 mars. — Ce

qu'il reste de temps jusqu'au dépôt au Salon pour le terrain, le paysage, les fonds, etc. » Je cite cette note-programme, comme exemple, entre cent autres du même genre.

Mais le 9 février, il est repris d'un mal d'yeux très douloureux, essaye vainement de travailler avec un abat-jour, puis allant mieux essaye de regagner le temps perdu en faisant des sacrifices de composition, en supprimant une file de cavaliers. — « Quand mes yeux m'ont si mal à propos fait défaut, mon programme était suivi régulièrement, j'étais content, rempli d'espoir. C'est une tuile. Le mal se peut encore réparer, pourvu que je n'en reçoive pas une nouvelle. »

Cette nouvelle tuile, comme pressentie, il n'y échappa point, car le tableau des *Sapeurs* ni aucun autre ne fut envoyé au Salon de 1867. Quand enfin, au Salon de 1868, parut l'œuvre désormais terminée, sous ce titre : *les Sapeurs*, tête de colonne du 2ᵉ cuirassiers de la garde, le succès fut immédiat et immense. Au moment du travail des récompenses dans le jury, la médaille de Régamey sortit du vote la première à la presque unanimité de *quinze* voix sur *seize* votants. Le triomphe fut complet. Toute la presse célébra les grandes qualités d'effet et de science réunies dans cette belle composition.

Théophile Gautier écrivait à ce sujet dans le *Moniteur universel*. « *Les Sapeurs*, tête de colonne du 2ᵉ cuirassiers de la garde, de M. Régamey n'ont pas beau temps; ils s'avancent fouettés de la pluie et du vent qui s'engouffre dans leurs manteaux rouges, par un chemin défoncé, creusé de profondes ornières où leurs chevaux pataugent

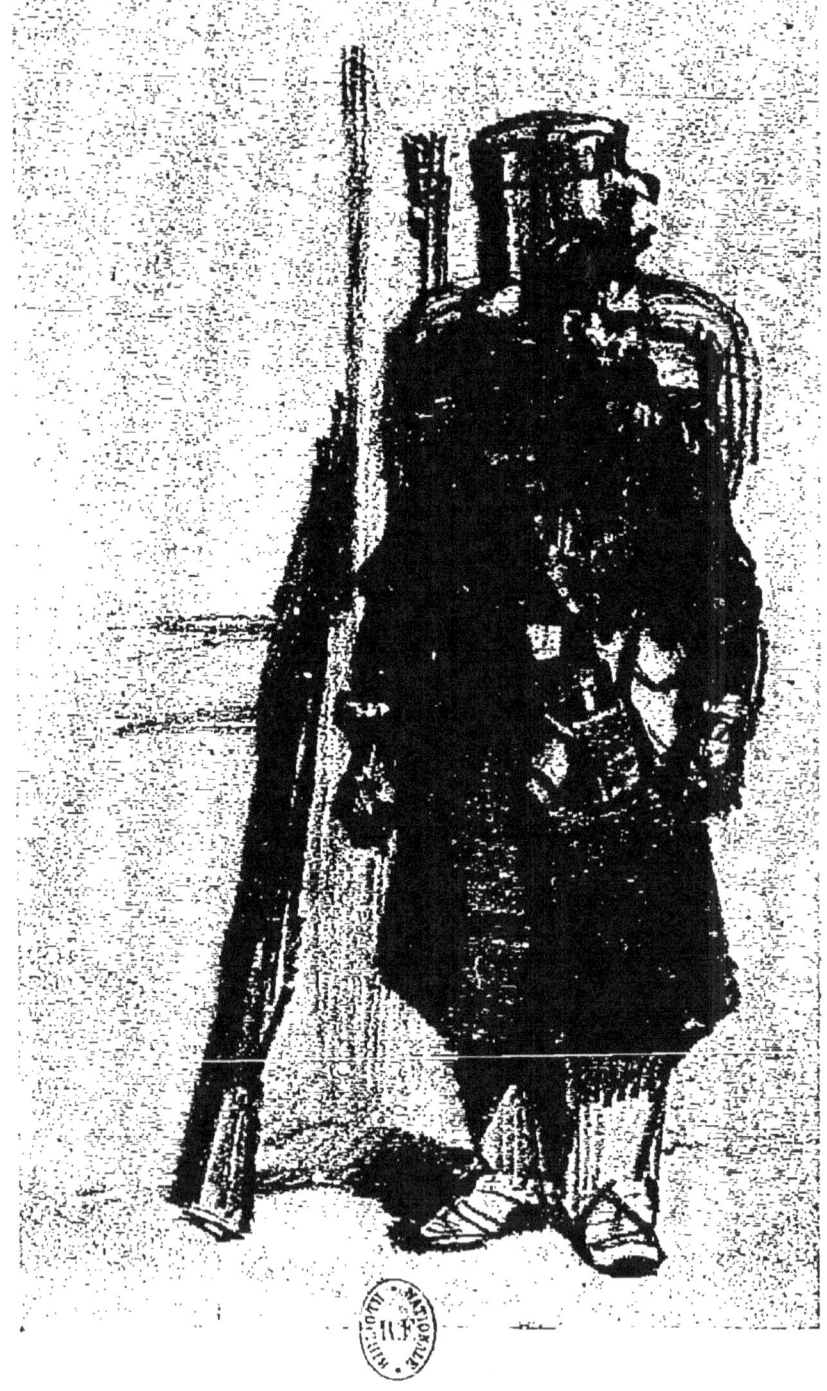

péniblement dans l'eau et la boue. — Tout n'est pas rose à la guerre, et entre les jours de combats et de victoires, il y a bien des marches fatigantes par des temps abominables. Cependant ils sont résignés, assurent leur casque et la colonne se présentant de front et venant vers le spectateur montre que M. Régamey sait faire plusieurs rangs de chevaux en raccourci, ce qui n'est pas facile. On doit louer dans cette peinture militaire, la force, l'énergie et le mouvement de la composition que rehausse une couleur vigoureuse. »

Le critique du *Constitutionnel* à son tour disait : « M. Guillaume Régamey obtenait, dès son début, à l'un de nos derniers Salons un légitime succès avec sa *Batterie de Tambours* de grenadiers de la garde. Son jeune talent s'est développé depuis et s'est dégagé des parties lourdes d'une facture encore hésitante. Il nous montre aujourd'hui la tête de colonne du 2e cuirassiers de la garde s'avançant au pas rythmé des grands chevaux de guerre. Sous une pluie d'orage les hommes sont enveloppés de leurs vastes manteaux rouges, les crinières fouettent au vent; au loin, dans une éclaircie de soleil apparaissent les premières lignes d'un régiment d'infanterie. L'effet de lumière franchement rendu, la justesse des attitudes, la sobriété et la puissance des colorations font de ce tableau intitulé *les Sapeurs*, un des plus fermes en ce genre que nous ayons vus depuis longtemps. »

Il serait facile de multiplier les citations d'articles élogieux inspirés par le tableau des *Sapeurs*. Si nous nous bornons aux deux extraits qui précèdent, c'est que nous les avons retrouvés, l'un et autre, dans les papiers de

Régamey qui les avait recueillis. Achetés par l'État, *les Sapeurs*, après avoir longtemps séjourné dans la tente de l'empereur au camp de Châlons, appartiennent aujourd'hui au musée de Châlons-sur-Marne. Assurément il est juste de répartir entre les musées des départements le plus grand nombre des tableaux acquis par l'administration au moment des expositions. Mais ce n'est pas sans regret que nous voyons s'éloigner de Paris des œuvres de cette importance, aussi complètes, aussi parfaites, donnant la pleine mesure du talent d'un artiste, faites pour honorer l'école française, et à ce titre désignées pour prendre place au Luxembourg, en attendant les honneurs posthumes du Louvre.

Le journal de Régamey est interrompu pendant une grande partie de l'année 1869 — où il exposa un tableau : *Cuirassiers du 9e*, campagne de Crimée, si intéressant par la naïve sincérité des attitudes et la simplicité vraie de l'action, et un dessin : *Un zouave en route*. Il ne le reprend qu'à la fin de décembre. Sa santé est tout à fait perdue. Il ne compte plus les jours de souffrance. Il résume lui-même son existence en ces termes cruels et touchants :

« Toujours je retombe dans le même cercle de pensées quand je considère ma vie passée et celle qui m'attend. — Depuis mon enfance jusqu'à présent, ma vie n'a été qu'une longue lutte qui m'a brisé, qui m'affaiblit de plus en plus et dont le dénouement n'est probablement pas éloigné. » — Son martyre devait durer cinq ans encore. — « Jusqu'à l'âge de vingt-six ans, mes parents ont dû me nourrir et me soigner dans mes interminables et innombrables maladies. Jusqu'en 1854, gagnant à peine le strict nécessaire, j'ai accepté

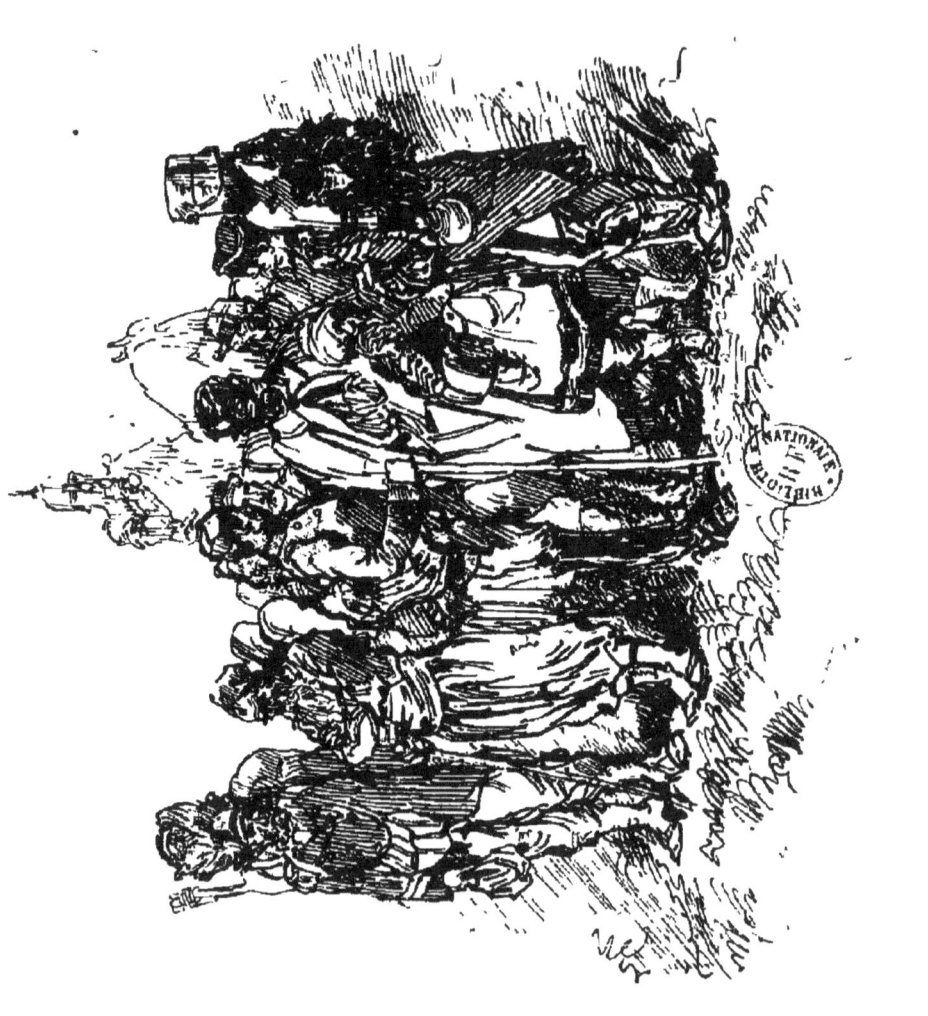

tous leurs sacrifices, pensant que, une fois guéri, je pourrais les indemniser. Mais je n'ai su jamais rien faire avec rien. Et les moments si rares où je n'étais pas malade se passaient à me remettre en train, à renouer le fil brisé qui se cassait de nouveau au bout de trois mois. »

C'est dans cet état physiologique empirant de jour en jour, et dans cet état moral que Régamey entreprend l'exécution définitive longuement préparée de son grand tableau des *Tirailleurs algériens et spahis* gardant des prisonniers arabes, pour le Salon de 1870, où en effet il figura. Le public — je ne le sais que trop — tient compte uniquement des résultats obtenus par l'artiste, il se désintéresse d'une façon absolue des conditions plus ou moins difficiles et douloureuses dans lesquelles l'œuvre a été exécutée. Et l'on ne saurait lui en savoir mauvais gré. Le terrible Minotaure est insouciant des efforts, des souffrances et des larmes, des amertumes et des découragements, au prix desquels le plus souvent l'artiste paye la satisfaction de fournir un aliment à la curiosité du monstre. Cependant, lorsque les douloureuses révélations de la mort nous en montrent, comme ici, l'étendue et l'intensité, il est impossible de n'être pas pénétré par une émotion poignante. Comme il devait être sûr de ses préparations, le peintre qui, en quelques semaines, achevait cette œuvre capitale sans que le mal lui eût laissé un seul jour de repos! Maladie de cœur, insomnies, rhumatismes qui le paralysent, d'autres maux encore semblent le condamner à l'inaction, et, malgré tout, épuisé, chancelant, il poursuit son quotidien labeur avec une constance héroïque. L'esprit aussi travaille sans relâche. — « Lundi, 24 janvier 1870 : Levé à huit heures, fait l'atelier. Souffrant, recouché

jusqu'à dix. Commencé de peindre à midi. Travaillé à la main qui tient le fusil et un peu au pantalon. Je ne suis pas mécontent de ma journée. — J'ai vu passer de la fenêtre un chariot accompagné d'éléments très pittoresques. Je pensais que ce motif arrangé avec des femmes et des enfants gardant des troupeaux fournirait un pendant heureux à celui que présente la *Décharge publique* de la banlieue (1). Opposer le calme et la grandeur sereine de la pleine campagne, la quiétude et la bonne santé des bêtes et des gens qui la peuplent à la vulgarité triste et tourmentée des environs de Paris, à la laideur hideuse des gens et des bêtes qui sillonnent les routes poudreuses. Il y a là deux tableaux, l'engrais de la ferme, l'engrais de la ville. — Le soir, calqué des figures d'Arabes, femmes accroupies. — Couché à onze heures. Dans la nuit, réveillé par les battements de cœur qui ne me quittent que vers midi le lendemain. — Hélas! »

A quelques variantes près sur la nature du mal, sur son travail, cet extrait donne une idée exacte de ses journées à Bovelles (Somme), où il était alors chez un ami.

III

Les événements de 1870 placèrent Régamey dans une situation particulièrement douloureuse pour un cœur animé du plus pur patriotisme en même temps que pénétré de son

- (1) Motif d'un de ses tableaux.

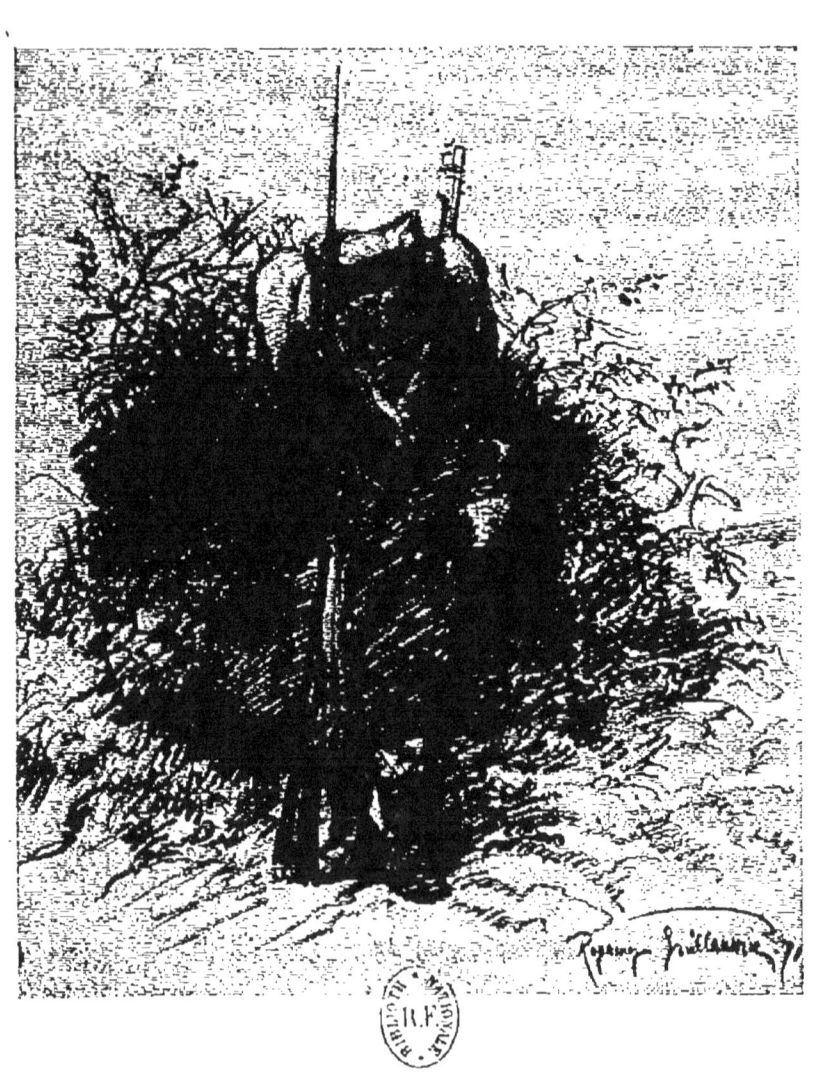

devoir envers la famille. Son père et sa mère étaient restés à Paris; ses deux frères s'étaient engagés dans une compagnie de francs-tireurs; lui, il avait dû partir pour Londres. Son journal garde le témoignage du combat incessant qui se livre dans sa pensée. Dans une longue lettre à un ami il fait le récit de ses perplexités d'alors et de son séjour à Londres : — « 9 janvier 1871. — Il y a un an, à pareille époque, j'étais à Bovelles cloué par les rhumatismes. Depuis le mois d'août je suis ici maudissant le pouvoir personnel. Et mes douleurs sont autrement poignantes. Ne s'agit-il pas d'une nation entière et de ma malheureuse famille ! — Le 9 ou le 10 août, toute ma vie je m'en souviendrai, mon père me fit venir et, après m'avoir communiqué ses inquiétudes, me pria d'accomplir un grand sacrifice. Il s'agissait d'aller à Londres où, seul de la famille, je pouvais, grâce à des précédents et à des amis, être bien accueilli et mis en situation de me rendre utile aux miens. Je cédai, sentant que l'artiste » — ajoutons : et surtout un malade — « était comme une cinquième roue à un carrosse, et cela pour longtemps dans notre cher Paris et autres lieux circonvoisins. Je suis parti le lendemain emportant la moitié du prix d'un tableau récemment vendu. La conviction de pouvoir aider dans ses travaux un peintre qui m'avait souvent demandé mon concours, l'espérance d'alléger de tout mon pouvoir la situation précaire qui se préparait pour mes parents me déterminèrent. Je fis un pèlerinage chez Arsène. Nous nous embrassâmes chaudement et me voici à Londres depuis le 14 août. — Ce que j'y ai souffert, ce que j'y suis malheureux... Ah ! mon cher ami ! — Et cependant que serait-ce si je n'avais été entouré de sympathies, si, à l'heure qu'il est, je ne gagnais très largement ma vie ? Je n'ose sonder la

profondeur de mon désespoir si, comme tant d'autres ici, j'eusse acquis chaque jour la certitude de mon inutilité. Je suis donc parmi les bienheureux. Et pourtant jugez : Je suis sans nouvelles depuis le 17 octobre, je sais mes parents fort à court d'argent et mes deux frères dans une compagnie de francs-tireurs. Mais que faire ? Mon père jugeait qu'il fallait agir ainsi sans perdre une minute, me recommandant ma mère en cas de malheur. Cependant, à peine arrivé, j'ai faibli. Quand ici on a appris la capitulation de Sedan, j'ai bouclé ma malle et écrit à mon père qu'il valait mieux souffrir et mourir tous ensemble, que mon devoir ne pouvait me retenir davantage à Londres. Le lendemain, par dépêche, on m'enjoignait de ne pas bouger. Je ne puis me défendre de croire que j'ai eu tort de céder, et j'ai peur que tous mes efforts ne servent à personne. Alors je pourrai à ma guise aller me faire tuer si j'ai du cœur. »

Dans une autre lettre du 18 mai 1872, nous relevons la vive mémoire des temps qui suivirent : « Je ne rentrai en France qu'au mois d'avril. J'arrivai à Paris en pleine Commune. Le père, la mère et Frédéric n'allaient pas trop mal. Mais tous ils avaient bien souffert. — Et ce Paris, ce pauvre Paris ! Héroïque et si malheureuse ville !... Je repartis aussitôt pour Amiens. Deux longs mois se passent. La Commune avait vécu. Je reviens à Paris le 2 juin. Amoncellement de décombres, massacres, fusillades, horreurs, désolation. Hélas ! Hélas ! Mes premiers pas dans la ville trébuchaient sur un terrain mouvant et du bout de ma canne, que je retirai teint de sang, je découvris un morceau d'oreille, une touffe de cheveux ; les mouches dérangées s'élevaient lourdes et bourdonnantes. »

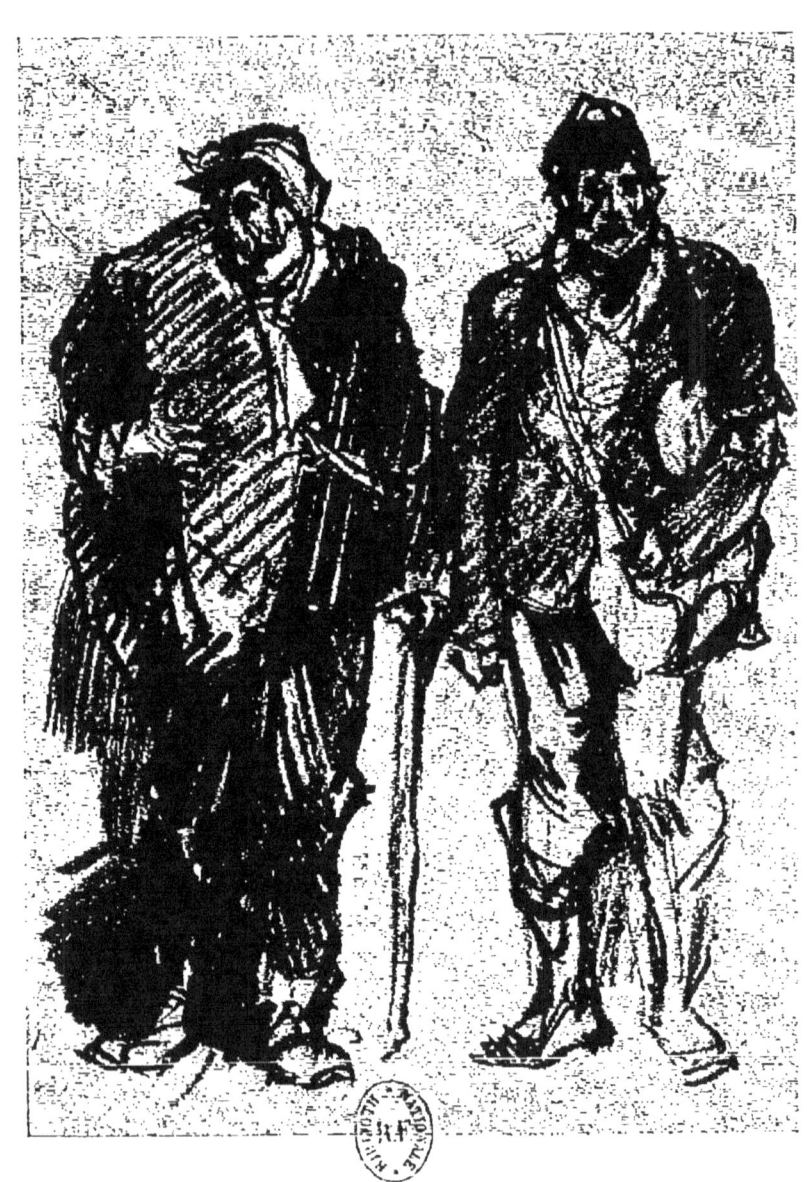

L'artiste devait retrouver dans ses souvenirs de cette époque tragique de nombreux motifs de compositions pour l'*Illustrated London News*. Avec quelle mesure pourtant et quel respect de la France! En décembre 1870, il écrit au directeur de ce journal : « Avant d'achever le dessin du *Soldat mourant*, que je serais en mesure de vous remettre demain, permettez-moi de vous demander quel en sera le titre. Je ne saurais l'accepter s'il pouvait donner lieu à une interprétation antifrançaise. A défaut d'autres motifs, il me suffirait de l'exemple que je reçois de mon père et de mes frères restés à Paris et y faisant leur devoir pour me rendre susceptible à cet égard. »

Quoique plus souvent au lit que debout pendant son séjour à Londres, il y fit, d'après des indications que ses frères lui envoyaient, de nombreux dessins pour les journaux illustrés : Francs-tireurs, soldats exténués de fatigue, blessés, prisonniers, mouvements d'ambulance, réquisitions, etc. Au retour, il emplit ses carnets de croquis rapides qui ont la valeur de notes historiques sur cette époque néfaste, débris de nos armées, vaincus de la Commune, perquisitions à domicile, conseils de guerre, scènes d'enfants, types prussiens, et reste en communication avec la presse anglaise. Les sujets de guerre épuisés, il entre dans la vie intime du soldat, le montre en ses gaietés, au cabaret, au bal, en quelque *Salon de Mars* surnommé par les loustics de régiment la *Régénération de l'armée*, étude de mœurs prise sur le vif, lestement enlevée, d'un caractère à ce point « monde à part » que le journal n'osa la présenter à son public.

Tous ces croquis sont traités avec une verve de plume

qui saisit et fixe au passage l'expression burlesque ou tragique et en communique au spectateur l'impression ou riante ou poignante. A toutes les dates de sa carrière tel fut d'ailleurs le précieux et constant mérite de son art. En ses dessins à la pierre noire, en ses aquarelles rares mais charmantes, en ses merveilleux pastels, ce qui domine partout et toujours, c'est le caractère essentiel de la vérité ramenée au type par le fait seul de l'extraordinaire justesse des mouvements et de l'action. Sans recherche, sans affectation, par une pente naturelle de son esprit à ne voir que le bien, quand il met en scène des ouvriers il ne s'y trouve pas un Coupeau, pas un Lantier, pas un « sublime ». Il nous montre l'ouvrier à l'œuvre, travaillant honnêtement, avec soin, appliqué, intelligent, celui qui passera contre-maître et deviendra patron. Au point de vue technique, il y a parmi ces études des chefs-d'œuvre : Scènes de démolitions, d'incendie, d'écurie, de forges; défilés de troupe, campements, mouvements de cavalerie et d'artillerie. On ne se lasse pas d'y admirer la savante combinaison des détails, la fidélité du geste et l'effet d'ensemble.

Régamey reparaît au Salon de 1872 avec un tableau de *Tirailleurs algériens et Spahis*, envoie au Salon de 1873 une œuvre-type qui rappelle de poignants souvenirs : un *Peloton de cavalerie mixte* de l'armée de la Loire, ramassis de désespérés, d'échappés de toute arme, de toute tenue, de tout âge, vieilles brisques et conscrits, hâves, éclopés, grelottant dans la neige et la boue, montés sur des chevaux de réquisition efflanqués, osseux, au poil long et sale, incapables de fournir deux étapes : page sinistre.

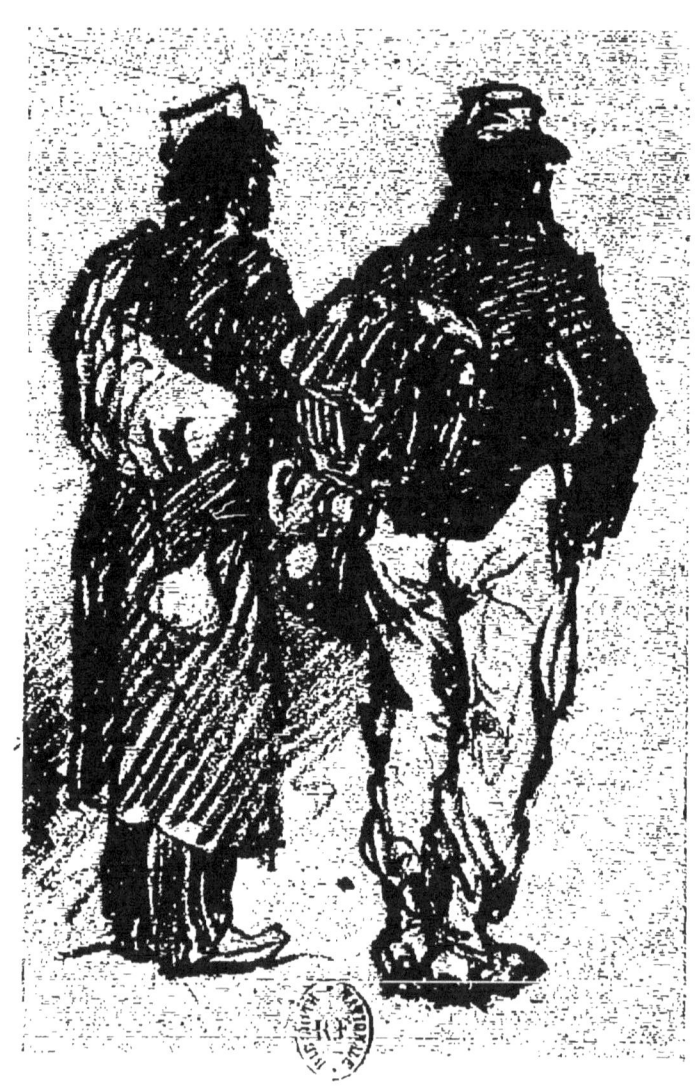

Il avait toujours aimé le travail solitaire et *lent*, et le recommande à ses amis. « Veuillez toujours plus que vous ne faites, mais avant toutes choses condamnez-vous au travail... lent. » Mais désormais sa production se ralentit bien plus qu'il ne le souhaiterait. A quelqu'un qui lui en fait une sorte de reproche et lui dit : « Mais on ne voit rien de vous ? » il répond : « Oui, je deviens paresseux. » Et il ajoute sur son journal où il pique l'incident : — « Pouvais-je lui dire que j'ai bien autre chose à faire que de produire ? Ne faut-il pas que je trouve le temps d'être malade ? »

Il fuyait Paris. En 1873 il va au bord de la mer au Crotoy ; en 1874 il retourne à Bovelles, menant, c'est lui qui le dit, la vie végétative, s'appliquant à se tenir dans un grand calme et une profonde indifférence, buvant de grands bols de lait et montant à cheval. Ses exercices équestres lui arrachent son dernier sourire. Le 24 juillet il écrit cette charmante lettre :

« Je dois te faire connaître l'honorable quadrupède qui me rend le service de me trimballer par monts et par vaux. C'est un bai cuivré, de taille moyenne, âgé, encore solide sur ses pinces, d'un bon enfant inouï, calme, on pourrait dire raide « comme la justice », et qui malgré cela abat encore de respectables temps de galop. — Je t'ai déjà dit qu'il a la prétention de me conduire et qu'il sait s'arrêter à temps quand il me sent chavirer. Mais où il devient tout à fait remarquable, ce bon cheval, c'est quand je le laisse se dépétrer tout seul et trouver son chemin dans la forêt d'Ailly. Il est au pas. Je passe sous ma cuisse droite une baguette cueillie en route, y accroche les rênes et fourre mes

mains dans mes poches. Alors la bête tendant le cou s'en va tranquille. Seules, ses oreilles qui s'inclinent à droite ou à gauche, simultanément ou l'une après l'autre, ou bien piquées droit en avant, indiquent qu'il est en éveil. Jamais il ne les couche sur le cou, n'étant pas vicieux. Il faut le voir démêlant l'écheveau embrouillé des chemins et des sentiers qui s'entrecroisent et au milieu desquels je l'abandonne. Quelquefois il hésite et alors secoue la tête, regardant à droite et à gauche. Enfin il prend son parti et s'engage résolument dans quelque route à ornières ou dans un chemin étroit et sinueux. Il est tout à son affaire et s'il a des doutes ne s'y attarde pas. Mais il est dans la bonne voie, et voilà qu'il se dédommage du temps perdu, tirant de droite et de gauche le bout des branches si tendre, si flexible, tout empanaché de pousses vertes. Et alors de broyer, et de broyer, avec un grand bruit de mâchoires. Parfois même il s'arrête pour faire une fête particulière à tel buisson; mais jamais il n'abuse, car il est la discrétion même, et il repart « dodelinant de la tête et barytonnant » de ce que dit Rabelais, ce qui est à coup sûr l'indice d'une satisfaction grande. Pas une fois encore il ne s'est trompé, toujours il a su mettre le cap sur Bovelles. »

Il manquerait une touche au portrait de Régamey si je n'indiquais ce point, d'ailleurs facile à constater dans sa correspondance, qu'il était sinon un lettré, au moins très épris des Lettres. Parmi les nombreuses indications de ses lectures et de ses impressions il fait une large part au roman de M. Gustave Flaubert, *Madame Bovary*, à la *Manette Salomon* de MM. de Goncourt, « un roman de peintres », et au *Ruy Blas* de Victor Hugo. Après cette dernière lec-

ture il veut assister à la représentation du drame et il écrit :
« J'ai été voir *Ruy Blas*. C'est un événement dans ma vie. Les beaux vers ! Quelle magie ! J'en ai eu le bourdonnement harmonieux dans le cerveau pendant plusieurs jours. »

En cette année 1874, revenant à son motif favori, il avait envoyé au Salon un petit tableau : *Tirailleurs algériens*, uniquement pour y faire acte de présence. Mais, rentrant de Bovelles à Paris, sous l'empire de quelque pressentiment, il se remet en toute hâte au travail et lorsqu'il meurt, le 3 janvier 1875, lorsqu'il entre enfin dans le repos éternel, après trente-huit années de vie douloureuse, Régamey, qui n'arrivait jamais au Salon qu'à la dernière heure, laisse deux tableaux faits et parfaits : les *Tambours de grenadiers* et les *Cuirassiers au cabaret*.

Jamais au même degré que dans cette œuvre dernière, sa main n'avait été sûre d'elle-même, son talent, magistral. Il est impossible de souhaiter peinture plus forte et plus saine. Nulle hésitation, nul artifice; composition, dessin, couleur, effet, le tout est la réalisation absolue, désormais devenue facile à l'artiste, après de si longues et patientes études, de son idéal intérieur qui était, il l'écrit quelque part en ses Notes, le « vrai réel », qu'il distingue de ce qu'on a nommé le réalisme.

Et en effet, on le verra dans les innombrables dessins que d'œuvre en œuvre et d'année en année il amassait dans ses cartons et qui vont voir le jour, ce qui caractérise le talent de Régamey, c'est la poursuite opiniâtre de la vérité : vérité de dessin obtenue par la scie ce chèrement acquise

de l'anatomie pittoresque ; vérité du ton, vérité du geste, vérité de l'expression, vérité de la mise en scène obtenue par l'exercice constant de la mémoire, c'est-à-dire de l'observation analysée, comparée, raisonnée, chiffrée pour ainsi dire et par cela même ineffaçable dans l'esprit du peintre, y déposant non pas une impression fugitive, mais au contraire une image définitive, à jamais présente, de la vie même.

Devant l'imposant ensemble d'*études* de toute sorte qui témoignent de l'admirable conscience du peintre, quand on connaît les luttes incessantes de sa vie contre l'incessante adversité de la maladie, en présence de ses grandes œuvres qui marquent autant de progrès accomplis que de morceaux, jusqu'à son tableau-testament, les *Cuirassiers au cabaret*, où les difficultés du métier vaincues sans retour laissent le champ absolument libre à l'action de l'intelligence pittoresque, jusqu'à ses derniers pastels, autant de chefs-d'œuvre, on est saisi de respect pour la mémoire de ce stoïcien que la fatalité terrasse à l'heure des maturités fécondes, au jour même où l'artiste vaillant était devenu un grand artiste.

Tant qu'il lui resta un souffle de vie, Guillaume Régamey a opposé une digue infranchissable à l'ennemi. L'ennemi,

en art, c'est le charlatanisme et la banalité. Non, ici, comme à la redoute de Naviglio, l'ennemi n'a pu forcer le passage.— Rare honneur, ce noble talent n'eut d'autre assise que la passion du vrai.

<div style="text-align: right;">Ernest CHESNEAU.</div>

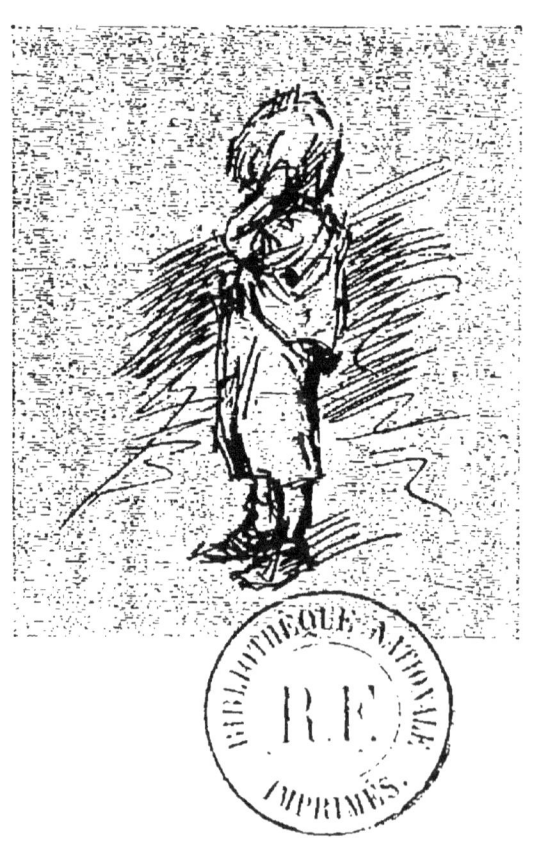

www.ingramcontent.com/pod-product-compliance
Lightning Source LLC
Chambersburg PA
CBHW071436220526
45469CB00004B/1557